U0060728

♣ Love Happiness

THU	FRI	SAT	SUN

	MON	TUE	WED

THU	FRI	SAT	SUN

	MON	TUE	WED

THU	FRI	SAT	SUN

	MON	TUE	WED

THU	FRI	SAT	SUN

	MON	TUE	WED

THU	FRI	SAT	SUN

	MON	TUE	WED

THU	FRI	SAT	SUN

	MON	TUE	WED

THU	FRI	SAT	SUN

	MON	TUE	WED

THU	FRI	SAT	SUN

	MON	TUE	WED

THU	FRI	SAT	SUN

	MON	TUE	WED

THU	FRI	SAT	SUN

	MON	TUE	WED

THU	FRI	SAT	SUN

	MON	TUE	WED

THU	FRI	SAT	SUN

	MON	TUE	WED

THU	FRI	SAT	SUN

	MON	TUE	WED

THU	FRI	SAT	SUN

	MON	TUE	WED

THU	FRI	SAT	SUN

	MON	TUE	WED

THU	FRI	SAT	SUN

	MON	TUE	WED

THU	FRI	SAT	SUN

	MON	TUE	WED

THU	FRI	SAT	SUN

	MON	TUE	WED

THU	FRI	SAT	SUN

	MON	TUE	WED

THU	FRI	SAT	SUN

	MON	TUE	WED

THU	FRI	SAT	SUN

	MON	TUE	WED